Nos Gusta Ayudar a Cocinar

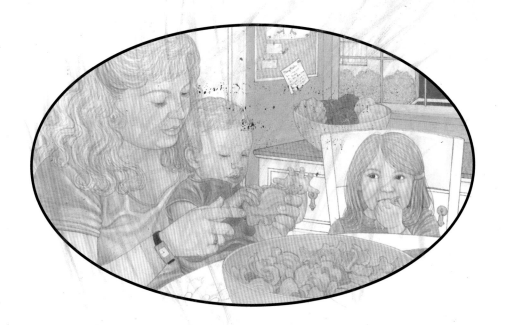

Nos Gusta Ayudar a Cocinar

MARCUS ALLSOP

Ilustrado por Diane Iverson

HOHM PRESS

Prescott, Arizona

Diseño de la portada: Zachary Parker
Diseño del libro: Zachary Parker, Kadak Graphics, Prescott, Arizona

Datos de Publicación para el catálogo de la Biblioteca del Congreso:

10 Digit ISBN: 1-890772-75-5

13 Digit ISBN: 978-1-890772-75-8

HOHM PRESS
P.O. Box 2501
Prescott , AZ 86302
800-381-2700
http://www.hohmpress.com

Este libro fue impreso en China.

11 10 09 08 07 5 4 3 2 1

Ilustración de la portada: Diane Iverson, www.dianeiverson.com

Traducido al español por Jocelyn del Río

Gracias a Lee y al equipo completo de Hohm Press.

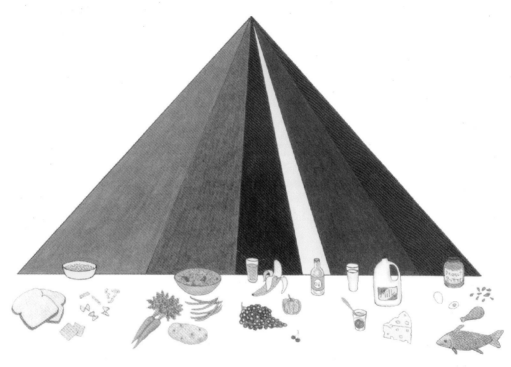

Nos gusta ayudar a cocinar todo tipo de alimento que sea bueno para nuestro cuerpo y estado de ánimo.

Nos lavamos las manos y buscamos un lugar-
estable y seguro – y tenemos cuidado.
Con un adulto a cargo, podemos participar...o mirar.
Nos gusta ayudar... nos gusta cocinar.

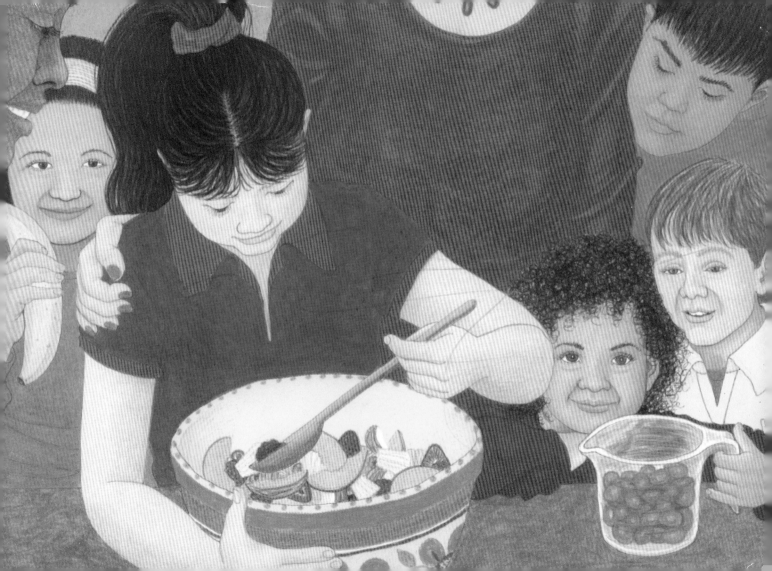

Podemos ayudar lavando alimentos
como el arroz, moreno o blanco
enjuagando bien los granos
hasta que el agua corra limpia.

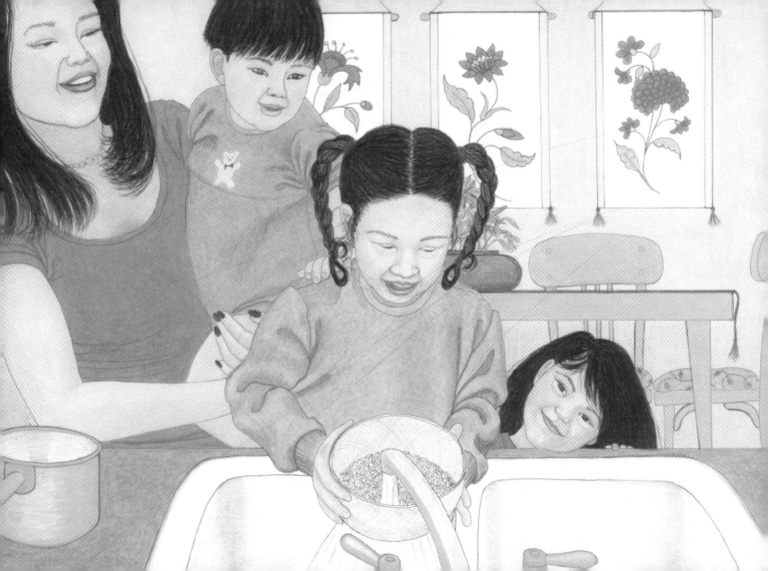

Nos gusta medir las cosas...
como pastas integrales para la olla.
Probamos todas las formas y tamaños;
coditos, fideos y letras para sopa.

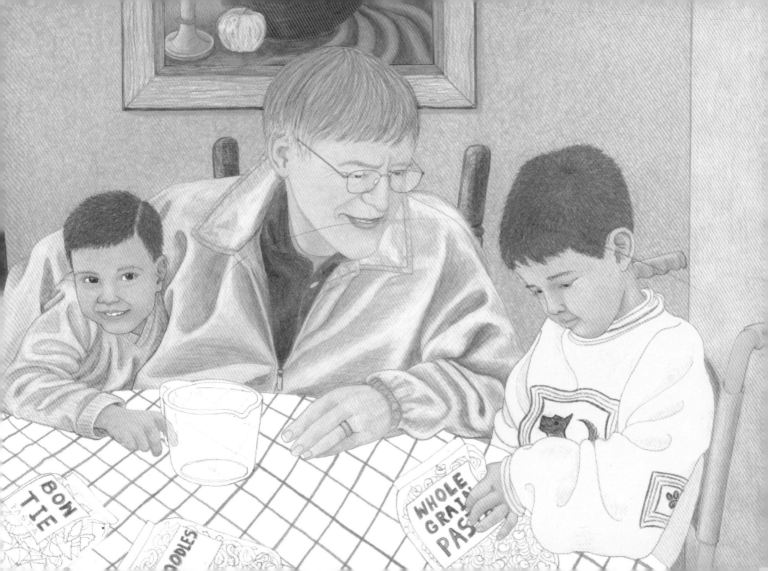

Nos gusta mezclar...
avena con leche o agua.
y ponerle también alimentos favoritos,
como pasas, o nueces en pedacitos.

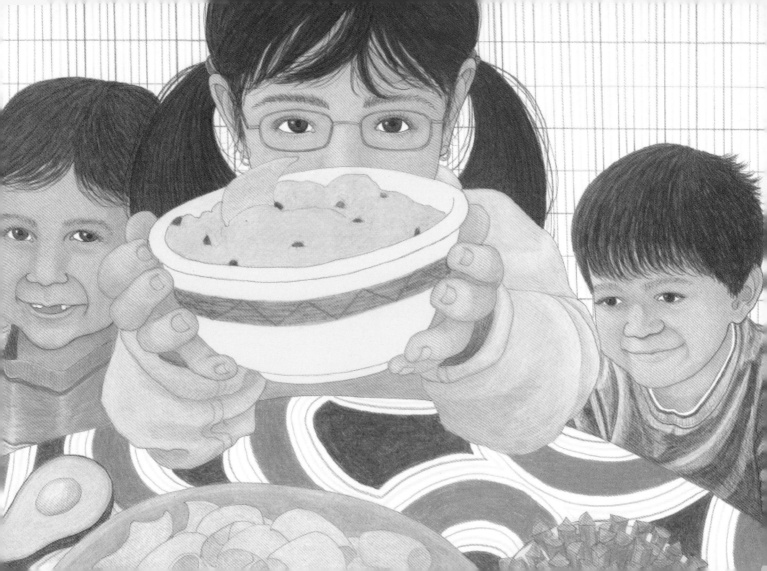

Sabemos hacer puré de aguacate
con cilantro, cebolla y jitomate,
y comernos el guacamol parejito
con apio, zanahoria o maíz tostadito.

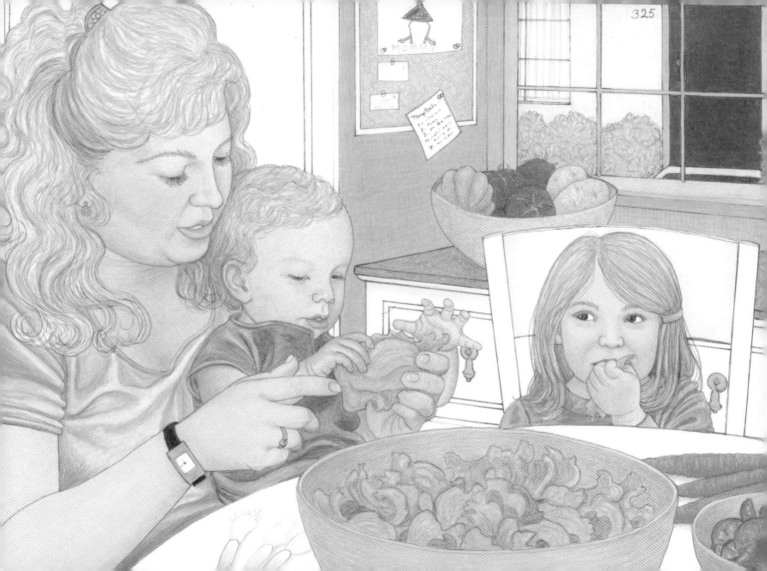

Nos gusta rasgar lechuga y hojas verdes,
para hacer una ensalada de sabores;
adornarla con col morada, elote y zanahorias;
y comer un arco iris de colores.

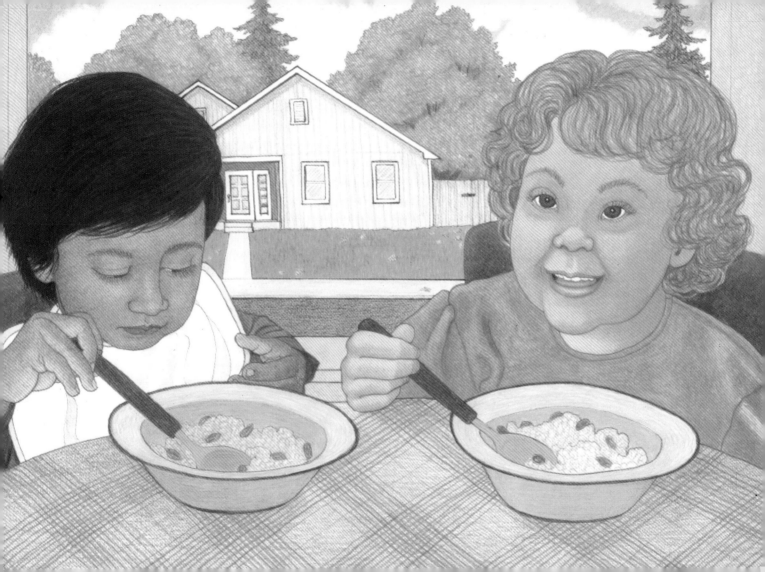

Nos gusta colocar pedazos de fruta...
manzana, pera, piña, plátano y uva
para dibujar en el plato...
una carita como la mía o la tuya.

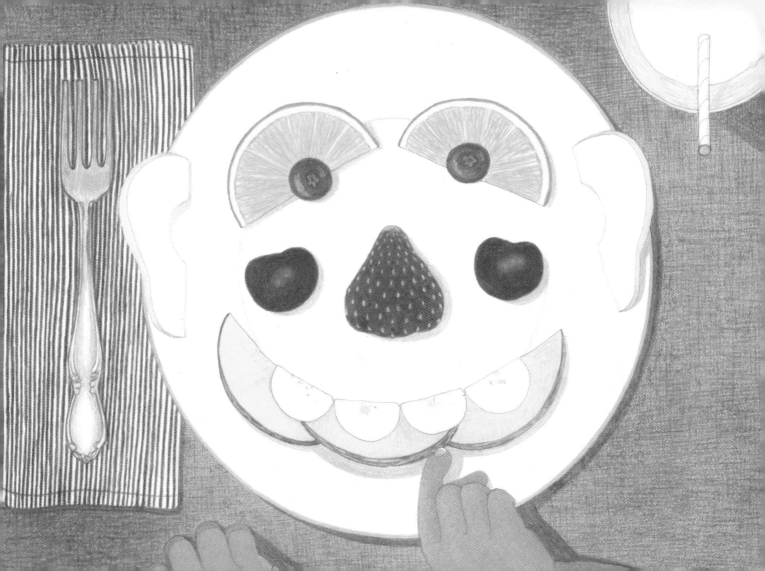

Nos gusta mezclar las verduras frescas
con aceites saludables de oliva o girasol.
Sacamos del fondo las hojas secas
usando con cuidado la pinza o el cucharón.

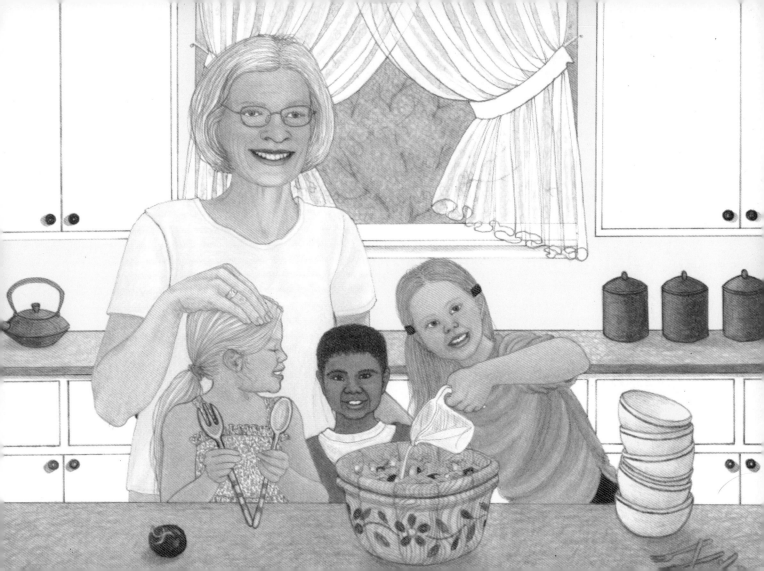

Nos gusta batir y mezclar...
con yogurt o leche descremada.
podemos ayudar
a hacer un jugo o licuado .

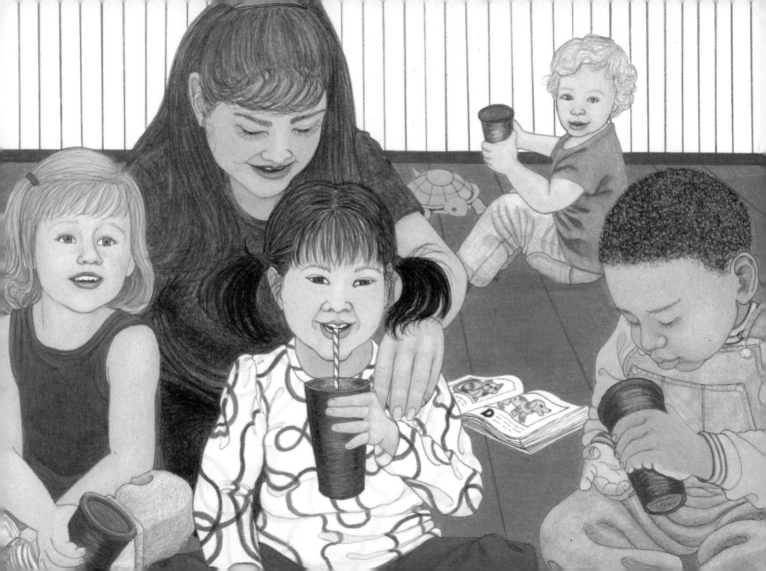

Nos gusta desbaratar
los quesos de poca grasa
sobre muchos alimentos - papas,
galletas integrales o pasta.

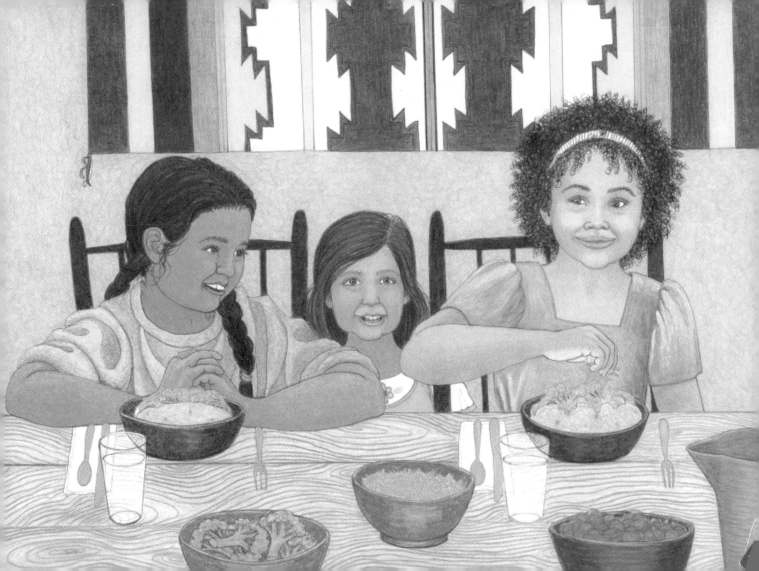

Nos gusta lavar y escoger
habas, chícharos, garbanzos y frijoles,
todos llenos de proteínas
para comerlos enteros, en guisados o en atoles.

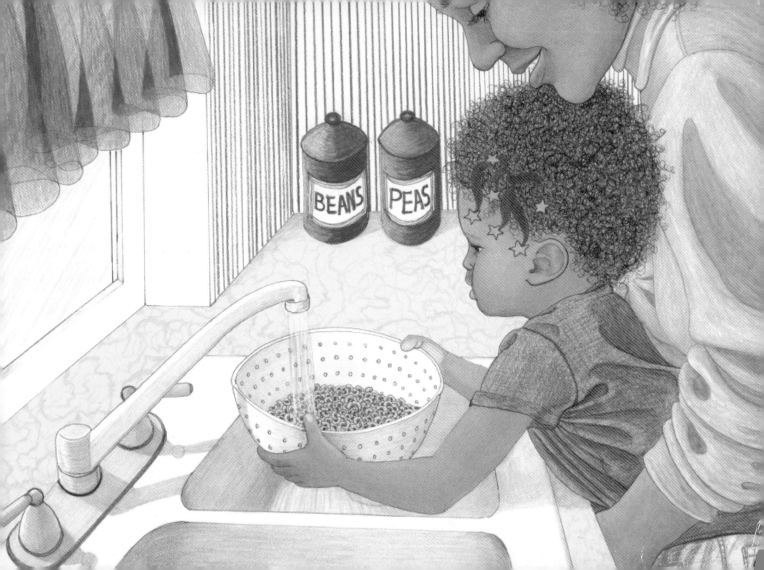

Nos gusta ver a los adultos cocinar
carne sin grasa, pescado o pollito...
Por el olor y el sonido, podemos adivinar
que vamos a comer al ratito.

Nos gusta trabajar... ayudar a cocinar... y jugar.
Nos gusta estar activos todos los días.

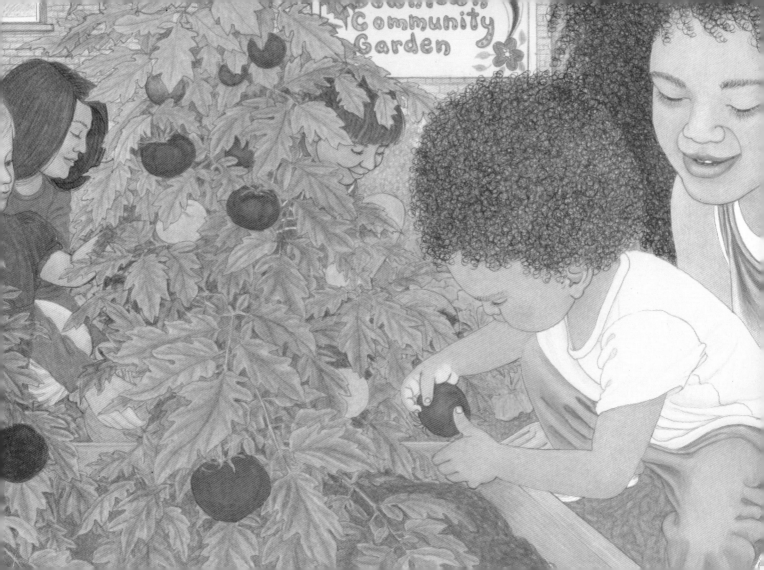

OTROS TÍTULOS DE INTERES DE LA EDITORIAL HOHM

Nos Gusta Amamantar
Por Chia Martin; Ilustrado por Shukyo Lin Rainey

Investigaciones han documentado que, en cuanto a la salud general de los niños, las ventajas de amamantar sobrepasan las desventajas. Este libro ilustrado para niños promueve la práctica al honrar la relación madre-hijo; recordándoles a los dos que el amantar crea vínculos de sentimientos profundos. Las ilustraciones, cautivadoras y vistosas, presentan a las madres de diversos animales amamantando a sus crías. El texto es simple y cariñosamente alentador."Es una forma encantadora para que los pequeños recuerden la herencia natural de nuestra especie así como nuestro parentesco profundo con otros mamíferos."—Jean Liedloff, autor, Continuum Concept.
Papel, 36 páginas, 16 ilustraciones a todo color, $9,95 ISBN: 0-934252-45-9

Nos Gusta Comer Bien
Por Elyse April; Ilustrado por Lewis Agrell

Cómo comemos y lo que qué comemos son factores importantes en nuestra salud. Este libro celebra el alimento nutritivo y promueve que los niños y los adultos que los cuidan consuman más alimentos frescos; verduras, frutas, granos integrales, aceites saludables… en cantidades mas pequeñas y mas frecuentes. (Edad: 2 a 6)
Papel, 32 páginas, 16 ilustraciones a todo color, $9,95, ISBN: 1-890772-69-0

Amamantar - El Regalo Más Preciado Para Tu Bebé Y Para Tí
Por Regina Sara Ryan y Deborah Auletta, RN, IBCLC

En formato corto, de fácil lectura, este libro aboga por el amamantar como la opción más saludable tanto para el bebé como para la mamá. Con unas fotos preciosas y 20 razones convincentes del porqué es mejor amamantar, resume las investigaciones contemporáneas en cuanto a la protección contra enfermedades y la nutrición que solo la leche materna provee. También enfatiza el profundo vínculo físico-emocional que se estable entre madre e hijo al amamantar. "En una presentación encantadora y sencilla da veinte razones diversas e irresistibles que prueban que la leche materna es lo mejor. Un gran libro para alentar a las mamás a que den pecho."—Peggy O'Mara Editora y Publicadora, *Mothering* Magazine.
Papel, 64 páginas, 23 fotos, $9,95 ISBN: 1-890772-57-7

Nos Gusta Movernos - El Ejercicio Es Divertido
Por Elyse April; Ilustrado por Diane Iverson

Este libro, ilustrado con colores vivos, promueve el ejercicio para evitar la obesidad y la diabetes en niños. Contiene un texto rimado, alegre, con ilustraciones multiculturales. (Edades: infantes a 6)
Papel, 32 páginas, 16 ilustraciones a todo color; $9,95 ISBN: 1-890772-65-8

PARA PEDIR: 800-381-2700, o visite nuestro sitio web, www.hohmpress.com. Otorgamos descuentos para mayoreo.